书法等级考试临摹丛书

王羲之《圣教序》
行书临摹

主编　于光　副主编　谢凯　潘飞

本册作者　邓慧

广西美术出版社

图书在版编目（CIP）数据

王羲之《圣教序》行书临摹 / 于光主编. —南宁：
广西美术出版社，2021.11
（书法等级考试临摹丛书）
ISBN 978-7-5494-2444-3

Ⅰ.①王… Ⅱ.①于… Ⅲ.①行书—碑帖—中国—唐代 Ⅳ.①J292.24

中国版本图书馆CIP数据核字（2021）第198667号

书法等级考试临摹丛书

王羲之《圣教序》行书临摹

Shufa Dengji Kaoshi Linmo Congshu
Wang Xizhi《Shengjiaoxu》Xingshu Linmo

出 版 人	陈 明
主 编	于 光
副 主 编	谢 凯 潘 飞
本册作者	邓 慧
策 划	白 桦
责任编辑	白 桦
装帧设计	张秋岚
责任校对	肖丽新
监 制	韦 芳
出版发行	广西美术出版社
地 址	广西南宁市望园路9号（邮编：530023）
网 址	www.gxmscbs.com
印 刷	南宁市和诚印务有限公司
开 本	889 mm×1194 mm 1/16
印 张	3.25
版 次	2021年11月第1版
印 次	2021年11月第1次印刷
书 号	ISBN 978-7-5494-2444-3
定 价	15.00元

王羲之与《圣教序》

在各种书体中，行书介于楷书与草书之间，是一种优美流畅、简便实用的书体。行书字帖很多，而以王羲之行书为经典范本。王羲之与其子王献之创建的"二王"行书体系，后世文人书家无不直接或间接地受其影响，并以学王家为正宗。

一、王羲之简介

王羲之（一作 303—361 年），东晋书法家。字逸少，琅邪临沂（今属山东）人。自 7 岁起学习书法，后博采众长，兼习各法，一变汉魏朴质书风，开创出秀逸于外、质重于内的新书风，成为中国历史上最杰出的书法家，被后人尊为"书圣"。

王羲之书法遒逸劲健，变化多端，达到了登峰造极的境界。其擅长隶、楷、行、草诸书体，创作了数以千计的书法作品，但因年代久远，朝代更替，战火频繁，其真迹已不可见，仅有碑版刻帖与唐人勾摹墨迹传世。楷书有《黄庭经》《乐毅论》《东方朔画赞》等；草书有《初月帖》《上虞帖》《游目帖》《十七帖》等作品。行书最具代表性，影响最大，如《丧乱帖》《孔侍中帖》《姨母帖》《奉橘帖》《快雪时晴帖》等作品，欹正相背，大小错落变化莫测，《兰亭序》更是自然天成，众美荟萃，被世人誉为"天下第一行书"。

二、《圣教序》简介

本书的《圣教序》特指《唐怀仁集王右军书三藏圣教序记并心经》，由唐太宗李世民撰写的《大唐三藏圣教序》、太子李治撰写的《述三藏圣教序记》和玄奘法师翻译的《心经》等三部分组成，由弘福寺沙门释怀仁收集王羲之行书真迹拼合而成，全文计有 2400 余字，30 行。此碑现存陕西西安碑林。

唐太宗李世民酷爱王羲之书法，自作的序，要勒石树碑，永垂后世，必然以王羲之的书法来刻，于是邀请弘福寺沙门释怀仁缀集，把皇帝内府所藏王羲之行书墨迹精品全拿出来供给释怀仁勾摹缀字成文。怀仁用灯影缩小放大，精心勾摹，从贞观二十二年（648 年）至唐高宗咸亨三年（672 年），历时 25 年完成。

由于释怀仁书法功力颇深，裁剪得当，所以《圣教序》变化无穷，浑然天成，与王羲之真迹纤微克肖，几无二致。再者，勾摹上石和镌刻者均为"国手"，连笔画间细于毫发的牵丝也历历可见，被后人誉为"天衣无缝，胜于自运"。此碑描摹精湛，字数多，保存了大量王羲之的字迹，被公认为学习王羲之行书最好的范本。

目　录

横法　逆锋起笔，向下作顿，提笔向右行，转锋向上提，稍顿向右下作围，向左回锋提收。

竖法　逆锋起笔，折锋向右下方按笔，蓄势后转笔下行，至末端稍顿后向上方回锋收笔。

点法　露锋向左上角起笔，由轻而重向右下方作顿，稍提笔向左上方回锋收笔。

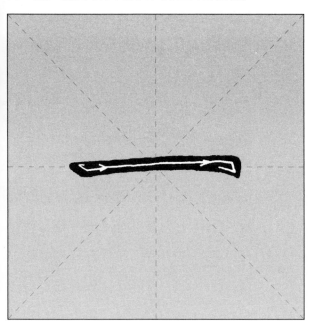

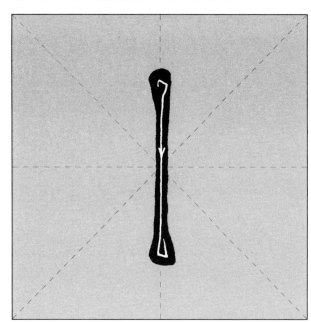

撇法　逆锋起笔，略顿后转锋向左下力行，由重而轻撇出，末端提笔出锋。

捺法　露锋起笔，向下徐行，由轻而重至下半截略带卷起意，至捺处重顿后，再由重转轻提笔捺出，捺脚稍长，末端出锋。

折法
①横折　起笔同横，至折处稍驻，向右下顿笔后提笔向下力行。

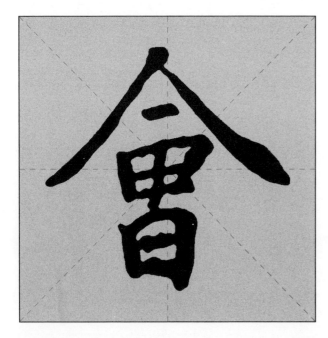

②竖折　起笔同竖，向下力行，至折处稍顿，转锋向右行，收笔同横法。

钩法　起笔同竖法，向下力行，至钩处轻顿，转笔向上稍驻蓄势，向左勾出。

挑法　逆锋起笔，折笔向下，顿笔后提笔向右上方挑出，由重而轻，出锋收笔。

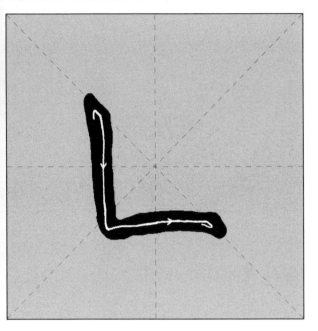

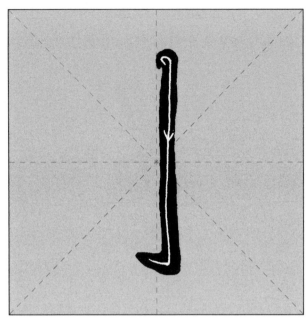

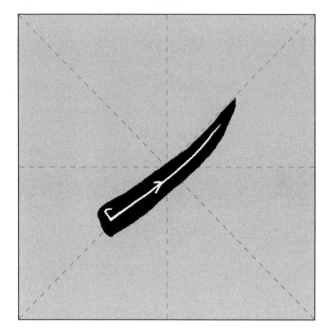

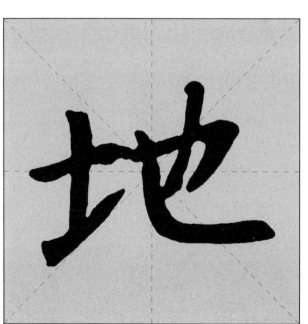

横折钩 露锋起笔，稍顿后向右写横，至折处向右下方顿笔，而后转锋向下力行，至钩处轻顿作围，转笔向上稍驻蓄势，向左勾出。

竖折折钩 露锋起笔，向左下方写斜竖，至折处稍顿，转锋向右行，至折处稍驻，转笔向下力行至钩处轻顿，转笔向左勾出。

横撇 露锋起笔，向右行笔，至折处稍驻向左重叠，提笔由重而轻向左下方撇出。

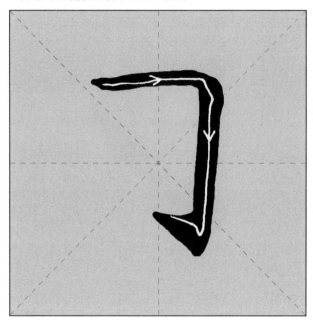

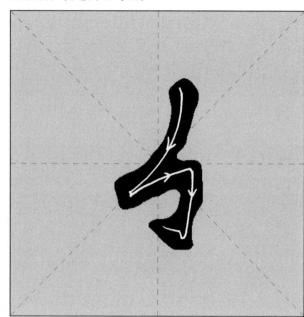

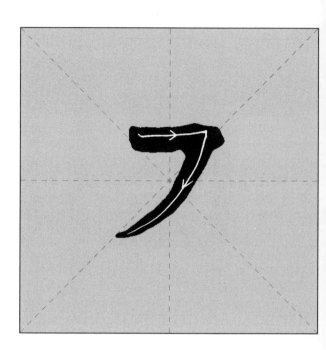

横折折折钩　接上势顺锋起笔，向右写横，至折处稍提，换锋向左下行笔，至折处提笔换锋向右行，至转折处向右下方稍驻，而后转笔向左下方行笔，在圆转中完成斜钩，末端由重而轻出锋。

横撇弯钩　露锋起笔，向右上方写横，至折处稍驻，向右下顿笔后提笔向左下方行笔，由重而轻，至折处稍驻换锋由轻而重向右下行，至钩处轻顿，转笔向上蓄势向左勾出。

横折弯钩　露锋起笔向右写横，至折处稍驻，向右上微昂，顿笔后向左下方行笔，弯处缓缓向右斜下运行，至钩处轻提转笔向上稍驻蓄势，向上方勾出。

俯横 起收笔同横法,笔画较长,两头朝下,中部呈弧形,略似"覆舟"。

仰横 如字中首笔是短横,往往写成仰横,笔画短,两头上翘,中段下凹。

左尖横 露锋起笔,向右行笔由轻而重,至右端回锋收笔,左尖右圆。

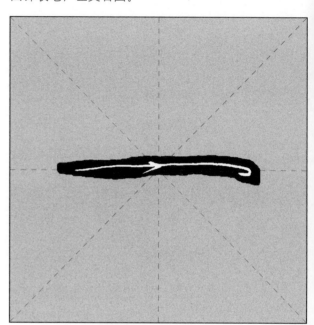

左尖收笔接下势横　露锋起笔，稍驻后向右行笔至右端稍提，换锋向下稍驻蓄势，提笔出锋，以便接下一笔。

左尖收笔接上势横　露锋起笔，取仰势，向右行笔由轻而重，至右端向上回锋收笔。

右尖横　落笔顿后向右行笔，由重而轻边行边提，至右端提锋收笔，起笔粗，收笔细，呈右尖之形。

收笔带钩横　露锋起笔，稍顿后向右写横，至右端稍提，按下换锋向左下出锋，与下一笔或下一字首笔呼应。

收笔上挑横　接上势露锋起笔，稍驻后右行，至右端稍驻蓄势向左上方挑出，与下一笔呼应。

垂头横　接上一笔露锋自下而上，呈弧形，右行至右端稍顿，向下回笔，顺势接下一笔。

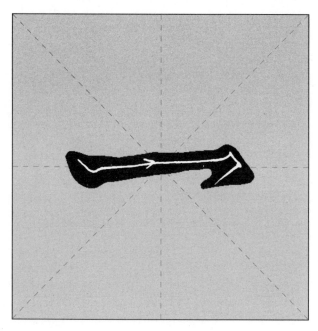

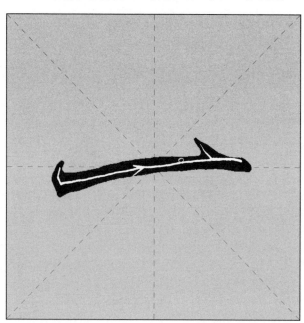

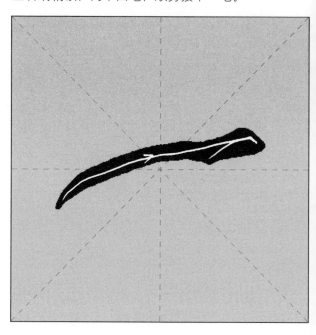

起笔接上势横　从右上方向左下方露锋起笔，呈弧曲之形，稍驻后向右力行，至右端收笔处顺势向左上回笔，以接下一笔。

横的组合变化　数横重叠时，注意笔笔要有变化，切忌雷同、重复。

（1）长短变化　一横长两横短，参差变化。

（2）向背变化　上一横笔意向上，下一横笔意向下，呈背势。

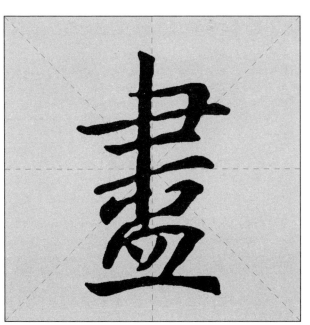

（3）疏密变化　横画之间的距离有大有小，疏密不一。

垂露竖　逆锋起笔，向右下稍按，蓄势后转笔下行至末端，略驻后上提回收，收笔处圆浑，微呈露珠状。

悬针竖　逆锋起笔，向右下方稍按，蓄势后转笔向下力行，中段稍提，至末端出锋似悬针。

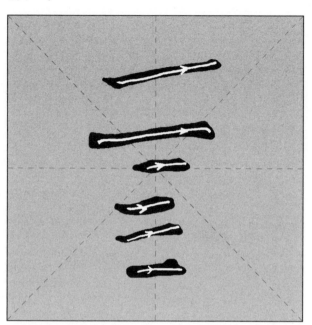

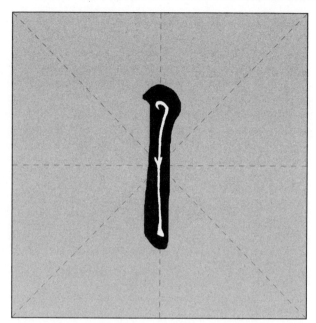

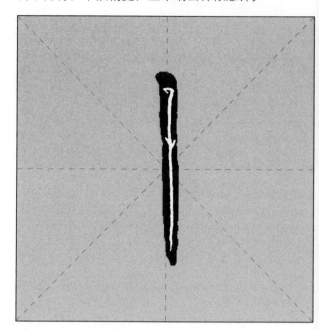

下尖竖　露锋起笔，向右下方重顿，蓄势后转笔向下力行，由重而轻，至末端收笔，起笔粗，收笔细。

上尖竖　露锋直下，行笔由轻而重，至末端顿笔回收，整个形状上尖下圆，上细下粗。

起笔出锋竖　接上势露锋起笔，稍顿转锋向下力行，至末端回锋收笔。

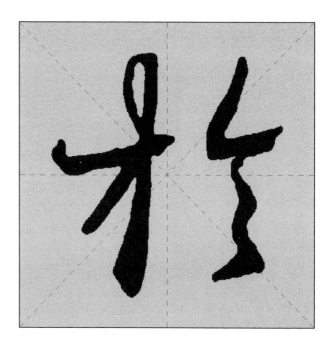

收笔带钩竖　竖画收笔处接下势出锋，有钩带出，有向左上方带出的，也有向右上方带出的。

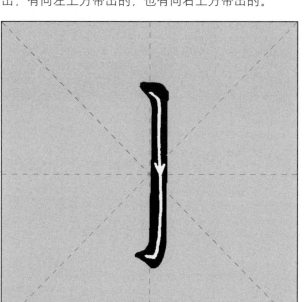

弯尾竖　竖画至末端略向左侧弯，作弧状，由重转轻顺势出锋。

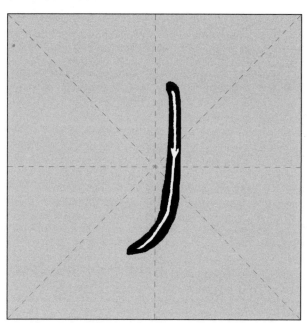

右弧竖　露锋起笔，稍按后顺势向右下方行笔，呈弧状，中段向右凸，至末端顺势出锋或接下一笔。

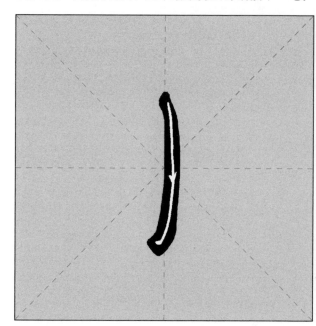

左弧竖　竖画呈弧状，中段向左凸，至末端稍顿回锋收笔。

长弧竖　露锋起笔稍按后，向左下写竖，至中段向右侧行笔，至末端顺势收笔。整个笔画呈弧曲之态，一气呵成。

竖的组合变化　数竖并列，笔法、角度须有变化，忌雷同、重复。
（1）长短变化　左竖上缩，右竖下伸，左竖收笔藏锋，右竖露锋。

17

（2）向背变化　左竖直，右竖向左包。

（3）疏密变化　上疏下密，左疏右密，错落有致。

（4）起笔变化　两竖并列，一竖逆锋起笔，一竖露锋起笔，以区别变化。

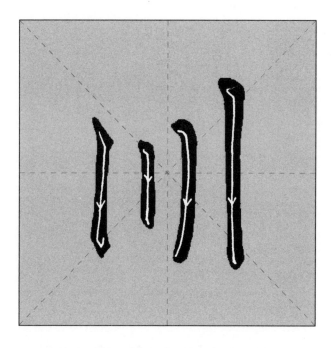

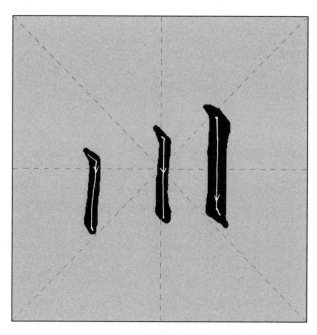

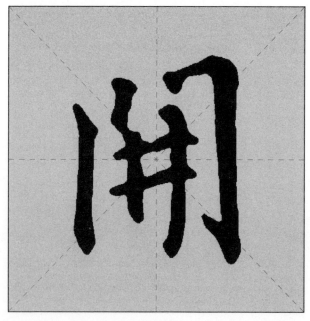

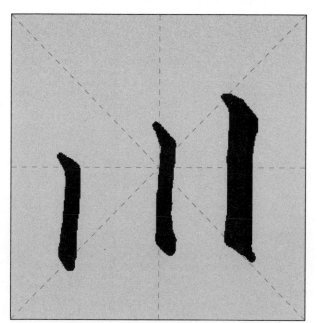

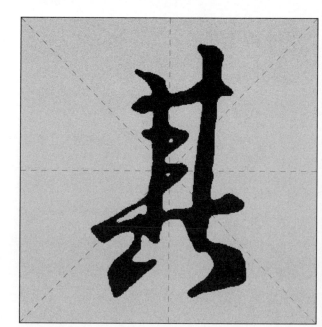

（5）笔势变化　左竖露锋起笔，回锋收笔，右竖藏锋起笔，向左出钩收笔。

打点　提笔从左上方向右下方落笔，稍顿后向左下方带出。犹如打物之势，用力极轻，干净利索。

杏仁点　露锋起笔，由轻而重向下顿笔，然后向上回锋收笔，上尖下圆，状若杏仁。

横点　露锋起笔顺势右行，略顿后上提，走横势。

直点　垂直落笔，顺势下行，稍驻后向上提起，状如小竖，起笔多呈方形。

仰点　露锋落笔或藏锋落笔，向右下略顿后，向右上方提起，中段稍粗，两头略翘，呈仰势。

弧点　逆锋落笔，向左下方出锋，中段用力，略
成弧形。

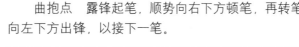

曲抱点　露锋起笔，顺势向右下方顿笔，再转笔
向左下方出锋，以接下一笔。

弯点　接上势露锋起笔，向右行笔，作弯度，稍
驻换锋向左下方出锋。

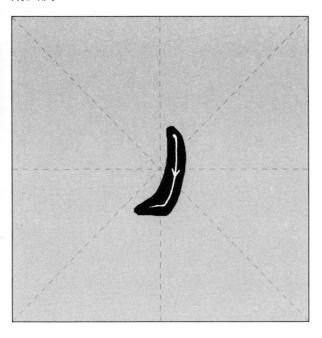

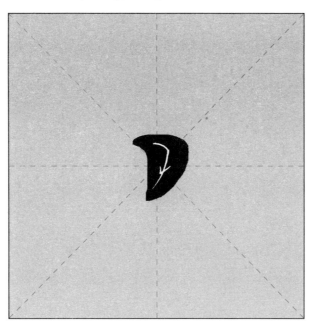

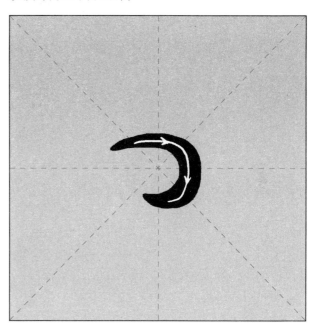

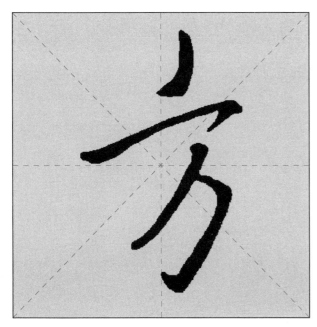

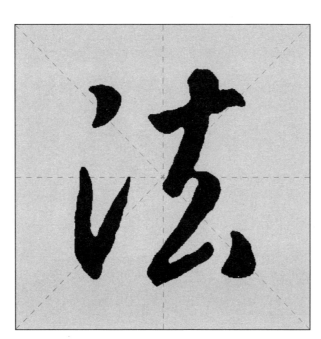

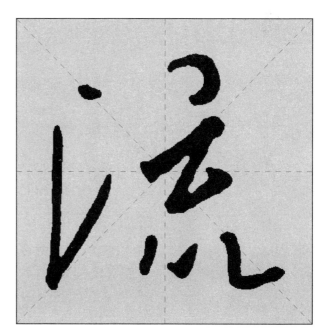

圆点　藏锋落笔，中锋直下，稍顿后即向上提笔，用笔快而有力，呈圆形。

枣核点　露锋侧下，急顿后向左上缓提，呈两头尖、中间粗的形状。

微点　中锋直下，着纸后即向左下提笔出锋，用力极轻，行笔极快，如蜻蜓点水般。

斜点　侧锋起笔，向右下方行笔，稍按后顺势出锋，以接下一笔。

向左点　顺势露锋起笔，向左下方顿笔，收笔稍提回锋，或顺势接下一笔。

带钩点　顺势露锋横向落笔，稍顿后，转锋向左下方出锋成俯钩，以接下一字。

长点　露锋横向落笔，由轻而重向右下方顿笔，稍提后回锋收笔。末笔是捺画多作长点。

撇点　露锋落笔，向右下稍顿后，转笔向左下方撇出。

挑点　侧锋起笔，稍顿后向右上方挑出，出锋时宜用力，挑出时速度宜快。

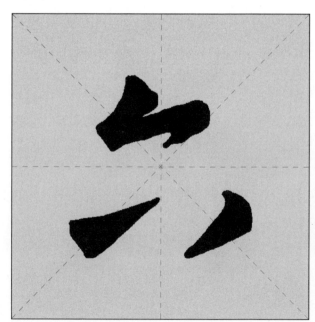

点的组合变化　各种横、竖、撇、捺、挑、折变化为各式点法时，以组合出现比较多。书写时，既要各尽其态，又须相互回顾，以求气势。

（1）相向点　左点向右，右点顺势顿笔，两点笔意不同，左点多作挑点或带钩点，顿笔后即向右上挑出；右点作捺点或斜点，取横势，顺势顿笔不出锋。

（2）相合点　左点向右，右点向左，两点笔势汇合聚拢，左点多作挑点，右点多作撇点，出锋向左。

（3）顾盼点　左点向右上方挑出，右点回应，左低右高，交相呼应，顾盼有神。

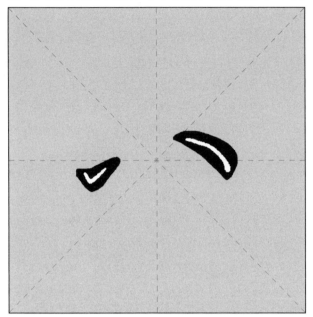

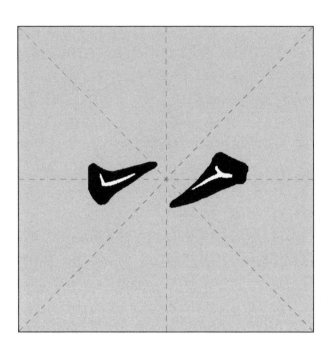

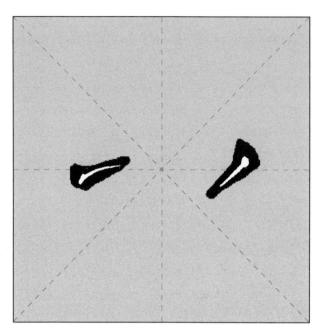

（4）左右点　左点顺锋起笔，向右下顿后向右上挑起，右点顺势呼应作撇点，向左出锋或作横点稍顿回收。草字头多作左右点。

（5）竖二点　两点纵向排列时，上用撇点，下用斜点，或上笔带下连写。两点水、二短横、末尾笔画为撇捺时，多用此法。

（6）三点水　首点带下，上两点用斜点，末一点用挑点；或首点单写，两点连写；或三点连写。要求各点之间须有相承之意。

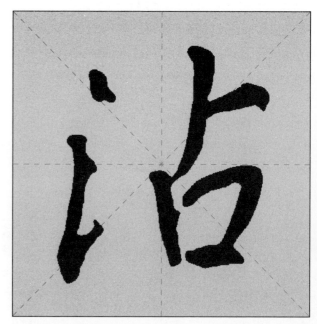

（7）竖三点　此多是横、撇作点法。三点多用撇点，或末两点连写，或三点连写。

（8）横三点　三点横向排列时，前两点多作挑点，向右上出锋，末点顺势顿后作撇点，或三点相连。

（9）横四点　四点横向排列时，或分写，或省略为三点，前两点向右挑，末点向左呼应，或四点写成联飞，中间有波折起伏，也可以一横代之，起止处仍见呼应之势。

平撇　逆锋落笔，稍顿后转锋向左撇出，取平势。此撇常用于字中首笔，而下一笔大多是横画。

斜撇　藏锋起笔，稍顿后向左下方撇出。斜撇多用在字的左上角，有让右之意。

短尖撇　露锋起笔，顺势向左下方撇出，至末端稍顿收笔，呈方笔。

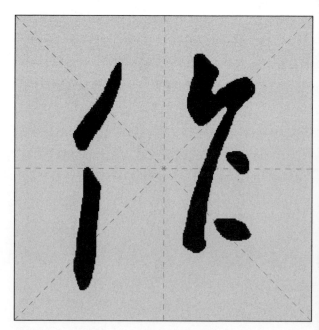

短弯撇　顺势露锋起笔，稍驻后转笔向左下撇出，由重而轻，末端出锋，其形略弯。

竖撇　露锋起笔，稍驻后向下力行似写竖画，至笔画中间，渐加重行笔力量，然后向左下方撇出，末端出锋。

直撇　逆锋起笔，稍驻后转笔向左下撇出，至末端稍顿后回锋收笔，呈方折之形，整个笔画直而硬。

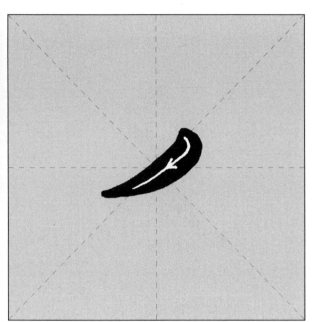

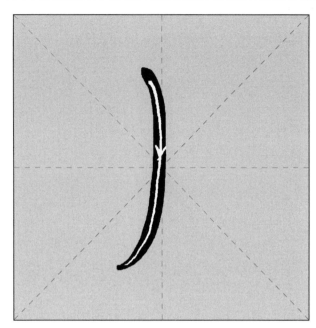

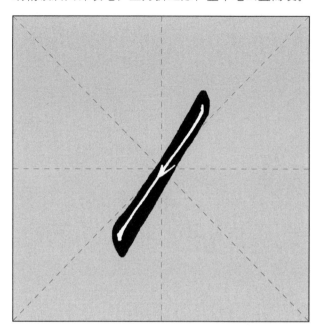

长撇　顺势露锋起笔，向左下方撇出，末端回锋收笔。

柳叶撇　露锋起笔，即向左下方撇出，由轻而重稍顿后又由重而轻，末端出锋。笔画形状为中间粗两端尖，呈柳叶状。

曲头撇　逆锋起笔，向右下方顿后，转笔向左下方撇出，末端出锋，或连写下一笔。

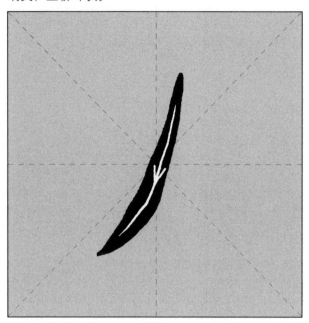

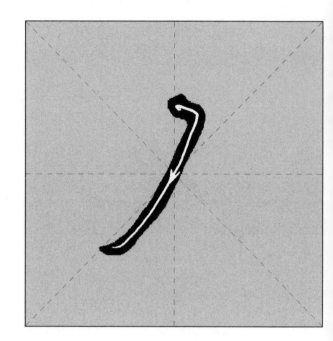

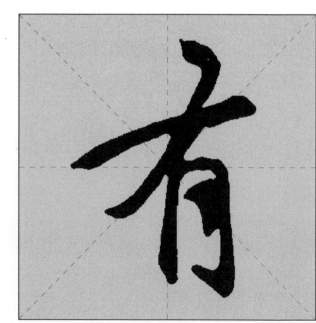

长弧撇　接上势露锋起笔，稍驻后转笔向左下方撇出，末端出锋。此撇长而弧，多在字的右下角，有让左之意。

带钩撇　接上势起笔，即向左下方力行，至末端稍驻后向左上方勾出，接写下笔。

向右撇　接上势起笔，即向左下方力行，至末端稍顿后向右回锋收笔。整个笔意向右回抱。

撇的组合变化　一字中有数撇时,撇的形状、笔意常有不同变化。

（1）直曲变化　字中的两撇成明显的对比,上一撇直,下一撇中段弯曲。

（2）长短变化　左撇长,露锋起笔,回锋收笔,右撇短,藏锋起笔,顺势撇出,露锋收笔。

（3）向背变化　左撇向右回收,右撇向左出锋,呈相向之势。

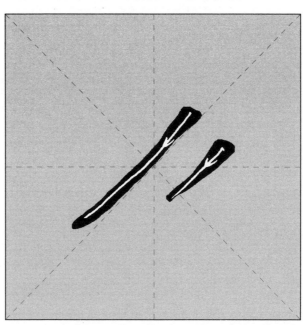

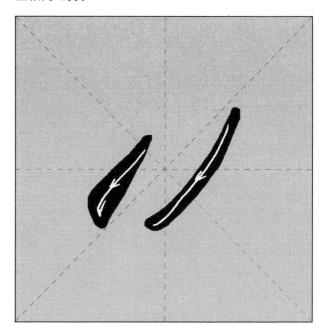

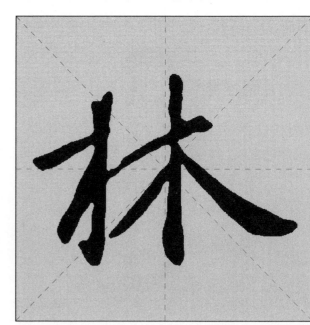

平捺　接上势逆锋起笔，即向右直行，末端回锋收笔，取平势。

斜捺　露锋起笔，顺势向右下方行笔，由轻而重至末端略提，回锋收笔，取斜势。

长曲捺　露锋起笔，顺势向右下行笔，由轻而重，顿笔后再由重转轻，向右上出锋收笔，呈曲势。

曲头捺　逆锋起笔，稍驻后略向右上方行笔，再转笔向右下方行笔，由轻而重，顿后再由重转轻出锋收笔。此笔带有一波三折之势。

方尾捺　接上势露锋起笔，向右下力行，至末端稍驻后折锋收笔，略呈方形。

收笔上翘捺　与曲头捺法同，至收笔处向上翘起出锋。

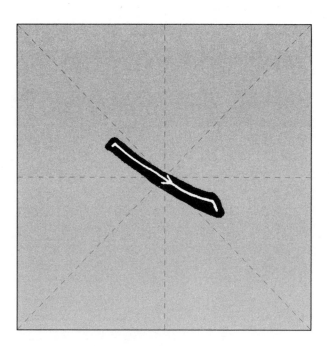

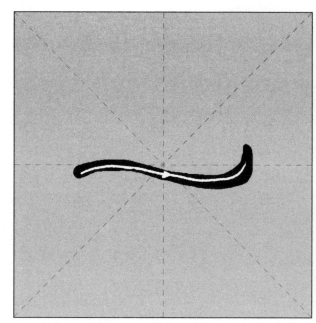

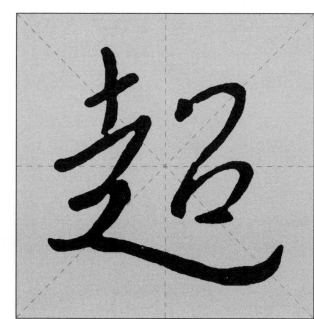

收笔回锋捺　露锋起笔，由轻而重向右下行笔，至末端稍驻后反势向下回锋收笔，略有曲形。

带钩平捺　接上势起笔，向右力行，边行边提，至末端稍驻，转笔向下出锋，以接下一字。

反捺　露锋起笔，取反势，由轻而重向右下行笔，至末端稍驻，向下回锋收笔，呈上尖下粗状。

侧反捺　露锋向右下落笔，重顿后向下拖，由中锋转为侧锋，顺势收笔，呈上尖下粗状。

带钩反捺　露锋起笔，取反势，由轻而重向右下行，至末端稍驻，转笔向左下出锋，接下一字。

曲反捺　与上一撇连写，作曲弧反捺，回环向下出锋，以接下一字。

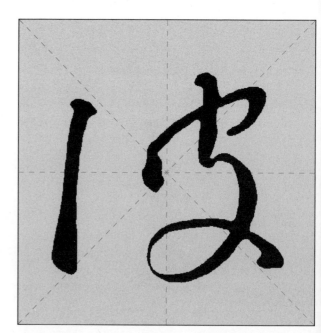

捺的组合变化　一字中有两捺，要变一捺，使之变化生动。

（1）主次变化　上捺变为点，成为次要笔画，突出末笔曲头捺。

（2）笔势变化　上一捺变为带钩捺，便于与其他笔画相呼应，末一捺为长捺或反捺。

横钩　露锋起笔或接上势起笔，稍驻后向右上方行笔，边行边提，至钩处，向右下方顿笔，随即向左下方勾出。

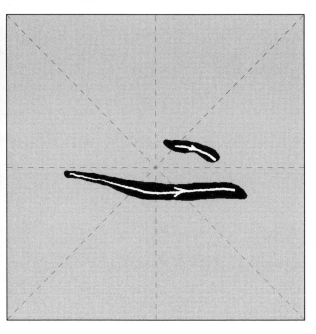

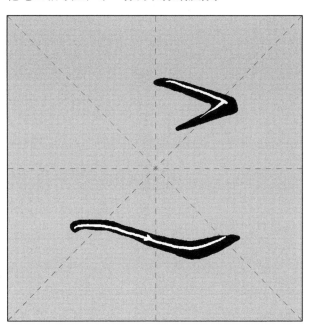

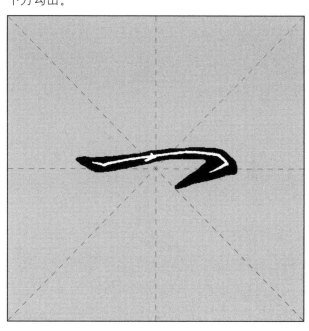

平钩　露锋起笔，稍向右顿后，即转笔向下力行，至钩处稍驻后向左转，然后出钩，钩较浅。

蟹爪钩　行笔至钩处，稍驻换锋向左行笔，稍按后向上出锋，须把全力注入笔尖，此钩有两折。

出锋折钩　逆锋起笔，稍驻后向下力行，至钩处稍驻，转笔向左上方勾出，稍驻再转笔向右上方出锋，以接下一笔。

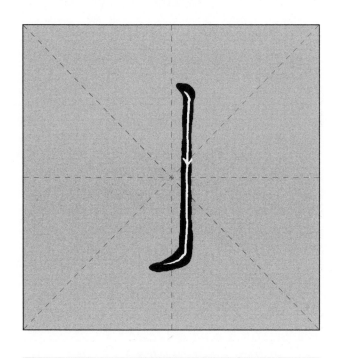

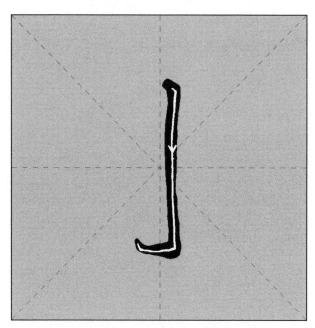

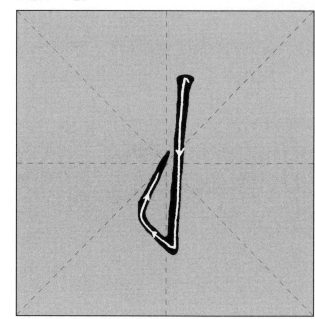

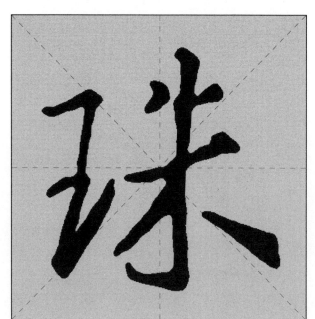

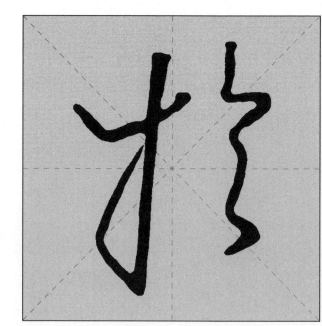

斜钩　连接上一笔，稍驻后顺势向下力行，至钩处略顿，蓄势向左上方勾出，钩取斜势。

竖弯钩　露锋起笔，顺势向下行笔，至转弯处稍提再向右行笔，至钩处顿笔向上方勾出。

浅钩　露锋起笔，由轻而重行笔，至钩处顺势而出，露锋收笔或回锋收笔。

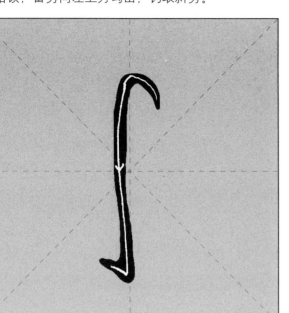

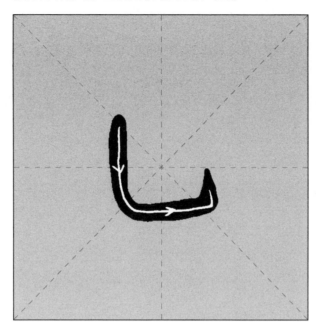

折钩　竖画转笔写横画，至钩处稍提，换锋出钩，以接下一个字。

横折钩　露锋起笔，向右下稍按后转笔向右上方写横，至折处提笔略顿后转笔向下写竖，至钩处顿后由重而轻向左上方勾出。

露锋横折钩　接上势露锋起笔，横折后至钩处略顿，转笔向左上方勾出。整个过程一气呵成。

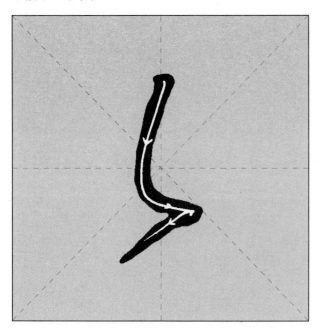

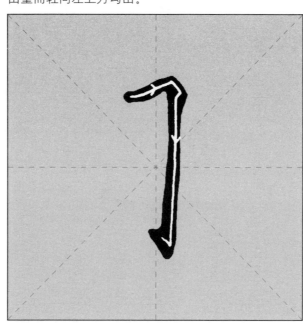

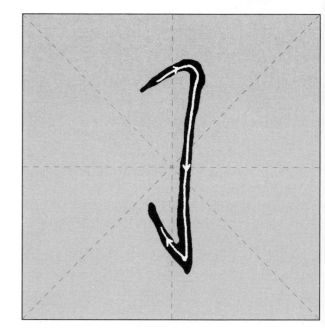

横折斜弯钩　横折画取平势，弯钩处竖画渐渐向左转，然后向左上出锋。关键要把握弯钩的弯度。

圆钩　接上势起笔，用提笔圆转法写折与钩，成圆弧形，线条须圆润而有力度。

向右钩　接上势露锋起笔，向下写竖，至钩处顿后向右上方勾出。

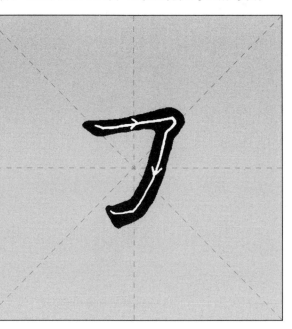

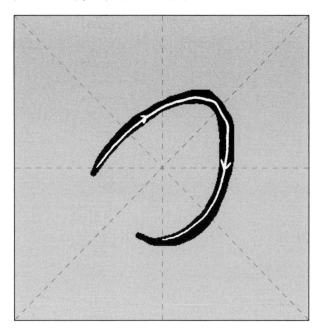

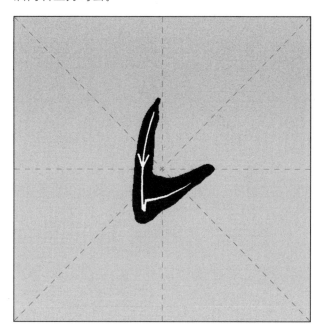

横折弯钩　接上势起笔，即向右上行笔，至转折处提笔圆转，稍驻后向下写竖，至转弯处稍提再向右行笔，至钩处略顿后向左上方勾出。

卧钩　露锋起笔，向右下方行笔，由轻而重，至钩处稍顿后向左上方勾出，极用力，钩尖对着字心。

戈钩　逆锋起笔，稍驻蓄势后向右下方行笔，至钩处顿笔回锋向右上方勾出。

秃戈钩　行笔至钩处，稍顿后提起，不出钩。

钩的组合变化　数钩并列一起，应有变化，切忌雷同。

（1）主次变化　有些字左右都有钩，为使变化，将右钩弱化或省略，以突出左边的竖钩。

（2）向背变化　①向势　左边为向右钩，并钩出连带下一笔，右钩为斜长钩，与左钩遥相呼应。

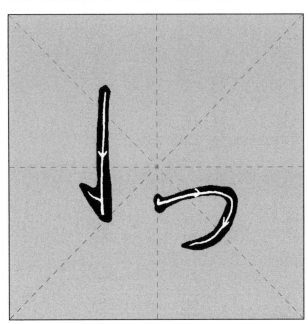

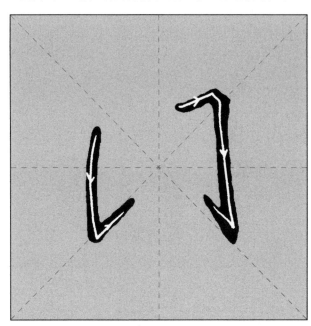

②背势（一）　左用斜钩，右用戈钩或竖弯钩。

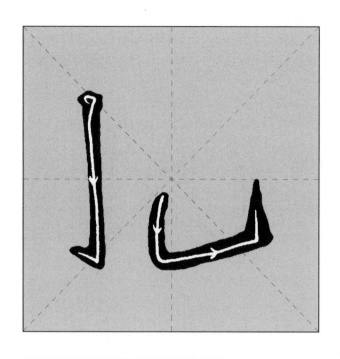

③背势（二）　左用斜钩，右用卧钩。

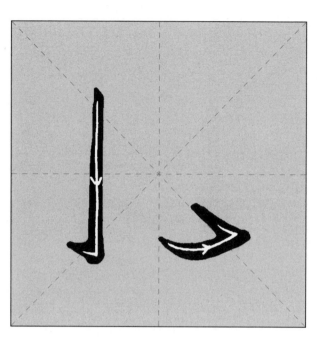

（3）笔势变化　左竖钩竖画向左取势，或向右取势，钩随势变；右钩为斜钩，出钩时连写下一笔。

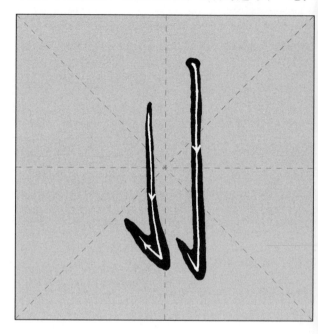

44

（4）平斜变化　左边取斜钩，右边取平钩。

（5）斜圆变化　左边取出锋折钩，右边取弯钩或圆钩，出钩连写下一笔。

（6）长短变化　左边向右顺势作长钩，右边戈钩向右上回钩，短而锐利。

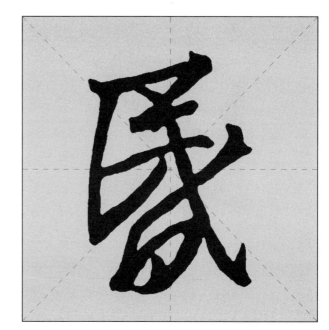

横折

（1）方圆结合折　露锋起笔，顺势向右写横，至折处稍提后略顿向下写竖。

（2）方折　露锋起笔，顺势向右写横，至折处稍提，侧锋略顿，顺势向左下写竖，边行边提，折处形成一个明显的方折。

（3）圆折　露锋起笔，向右略按，随即转笔向下写竖。折处稍圆，横细竖粗。

（4）斜转　接上势向右上方写横，稍带些弧度，至转折处稍驻后即转笔向左下方写竖。

（5）圆转　接上势向右上方写横，至转折处稍提即转向右下方行笔，转折处形成一个半圆。

竖折

（1）方圆结合折　露锋起笔，向下写竖，至转折处略顿后，转笔向右上方写横。

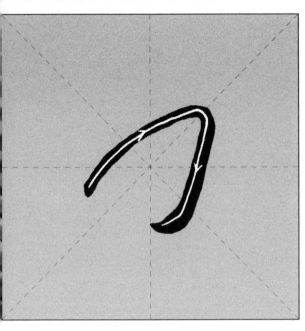

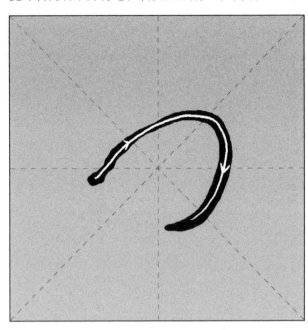

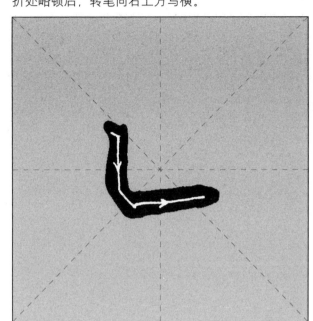

（2）方折　露锋起笔，向下写竖，至折处略顿后，侧锋向右上方行笔写横，边行边提。

（3）圆转　露锋起笔，向下写竖，至转折处，先向右下方行笔，再向右上方转笔，作弧横状，至末端向左上方回锋收笔，或向下钩出，以连带下一字。

撇折

（1）斜折　露锋起笔，向左下方写撇，至转折处提笔转势向右下方行笔写长点，由轻而重，至末端回锋收笔。

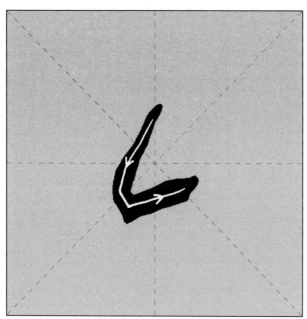

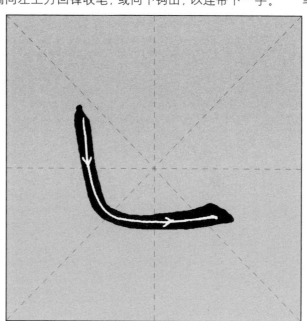

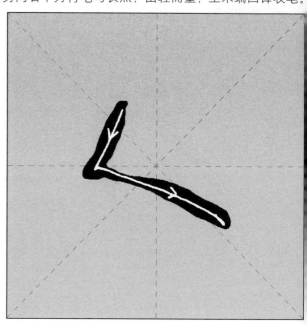

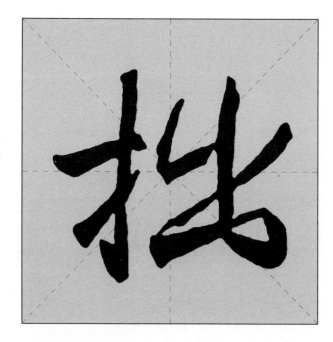

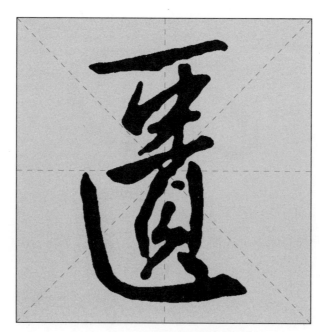

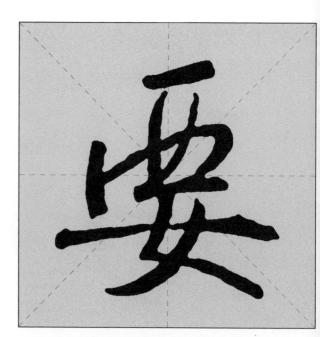

（2）圆折　露锋起笔，向右下方稍按后，向左下方转笔写撇，至转折处提笔向下写竖，至末端稍顿后回锋收笔。

折的组合变化

（1）方圆变化　上一横折用方折法写，呈方形，下一横折用圆转法写，呈圆形，上方下圆形成对比。

（2）细微变化　两折均用折法，上折用方折，下折带点转折，同中求异，有点小变化。

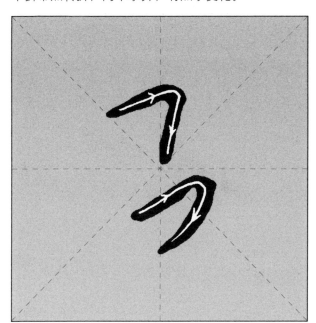

横挑　逆锋起笔，稍向下顿后向右挑出，左端用力重，右端用力轻，取横势。

竖挑　露锋起笔，向右下方按笔后转笔下行写竖，至挑处向右下方顿笔，再转锋向右上方挑出，出锋收笔。

撇挑　接上势顺锋起笔，向左下方作撇，至挑处向右下方稍顿，即向右上方挑出，出锋收笔，以接下一笔。

长挑　露锋起笔，向下行笔写竖，至挑处换锋向右上方挑出，由重而轻，笔画长而劲健。

方头挑　写竖后，折笔用侧锋向右上方挑出，行笔较快，笔画短而有力。

仰头挑　露锋起笔，先向右方顿笔，再转笔向右上方挑出，由重而轻出锋收笔。

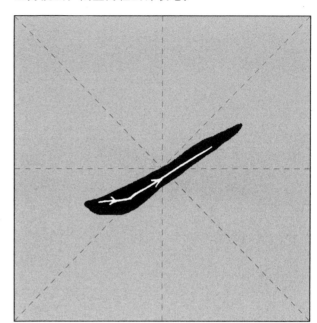

垂头挑　接上势露锋起笔或与上一笔连写，稍向右上顿后，顺势向右上方挑出。

挑的变化
平斜变化　上一挑用斜挑，下一挑用横挑，挑的倾斜度有所不同。